U0034023

愛古不泥今

——賂明春的書法世界 杜忠誥題

善學善教·功在書壇
——駱明春的書法志業

板橋縣駱明春先生，出生於苗栗縣通霄鎮濱海之白沙屯。幼承庭訓，黽勉向學；為人樂觀開朗，謙恭篤實；待人尤忠懇誠懇，處事低調，而饒有古昔文人之雅範，與其字號「文謙」正相契合。新竹師範專科學校美術科畢業後，先後任教於臺北縣金山國小與新埔國小。教學之餘仍不忘積極自我昇進，民國七十七年保送國立師範大學國文系進修。退休後仍於所居齋中「雲心草堂」接續其書法教育志業。有感於書法領域博大精深，技法之外，尤須加強書法知識與學理之探討，因而報考明道大學國學研究所深造，調任臺北縣新埔國中擔任國文教師，義務指導學生書法，提攜後進無數。

遂使原本之書壇好友，進而又有師生之情緣。

初識明春兄是在民國七十五年，當時本人受聘為臺北縣全國語文競賽寫字組指導老師，他是小學教師組代表，初見即感覺他筆力深厚，觀察能力、組織能力、領悟力均屬上乘，果然當次比賽榮獲全國第一。而後捷報頻傳，獲得台北市美展第二名、全省美展教育廳獎、教育部文藝創作獎第三名等，戰果輝煌。

明春兄年輕時曾師事王愷和、汪雨盦、杜忠誥等書法名師，自此打下深厚基礎。楷書從〈張玄墓誌銘〉入手，於〈張猛龍碑〉、褚遂良、歐陽詢、虞世南、顏真卿、柳公權諸家用力最勤。後因脊椎手術，不便於久立，乃轉而臨寫鍾繇、王寵諸家小楷，故其小楷功力堪稱一絕。行書初學米芾，後學倪元璐、王鐸等明末諸家。草書奠基於章草，於孫過庭〈書譜〉及懷素、黃山谷、祝枝山諸家等皆深具心得。隸書始臨何紹基，再上溯漢碑、簡牘。篆書由楊沂孫上追〈石鼓文〉、金文，並略涉甲骨文。

經由漫長的學習研究之歷程，終於取得豐碩之成果。

明春兄三十年來盡心作育，培成無數書法菁英，亦造就許多書法良師。其夫人劉佳榮女史即是其中之一。劉女史近年屢以張猛龍碑、褚河南、虞伯施楷書，及王鐸行書，于右老標準草書等，於多項全國性書法比賽中技壓群英，名列前茅。而其門生，亦每於全國比賽中奪魁。其所領軍指導的新北市語文競賽寫字組選手，每年在全國性書法競賽中更是成績亮麗，聲名遠播。遂使全臺許多縣市皆爭相延聘為語文競賽寫字組集訓指導老師，至於受邀擔任全國及地區語文競賽評審，資歷亦豐。

對於歷代傳統的書法藝術，他不僅有一股狂熱，亦且極為「執著」。而於現今創新之書藝，亦持接納之態度。由此個展主題「愛古不非今」即可見其寬博而無所不容之人生態度。此次展出的作品，不論是傳統書法藝術，或創新的書藝，在他筆下都不乏古穆典雅之神韻，遒美雍和的氣質。他認為創新必須是一種精熟內化後自然衍生的靈思，而非為創新而創新。

明春兄一生淡泊，不求自現。此次為學生們所極力勸進，乃首次舉辦個展，並出版本專輯。本人與明春兄因緣既深，嘉其有成，因樂而為之序。

二○一二年歲在壬辰十一月陳維德於臺北洗梅齋

目錄

4

作 者

駱明春

苗栗通宵人，乙未年生，師專美術科畢業後進入教育界
服務，並開始正式面對書法藝術，先後獲全國語文競賽
等大小獎項，教學相長，寫意生活，秀雅自放，主持雲
心草堂三十餘年，頗有冠者五六人，童子六七人，浴乎
沂，風乎舞雩，詠而歸之情。

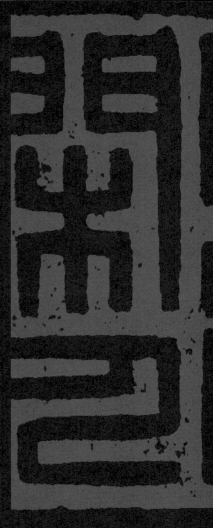

羅德星 Luo, De-Xing

一九五七年生。師範大學國文系畢業。篆刻師承王北岳先生。台灣印社成員，曾任大墩美展評審、全省公教美展評審、迎曦書畫會會長，現任明道大學助理教授。第四十二屆全省美展篆刻類教育廳獎，第四十三、四十四屆連續兩年全省美展篆刻類省政府獎，第十二屆全國美展篆刻類第二名，第十三屆全國美展篆刻類第三名，第十四屆全國美展篆刻類第一名。獲全省美展篆刻類免審查資格。一九九九年中山文藝獎、二〇〇〇年中興文藝獎得主。著有《羅德星印集》。

李清源 Li, Ching-Yuan

字子澈，一九六五年生。師範大學美術系畢業，進修部美術研究所碩士。篆刻師承王北岳先生。台灣印社成員，曾任全省美展、大墩美展、礦溪美展、北縣美展篆刻類評審。一九九六年教育部文藝創作獎篆刻類第一名，第四十五、四十六屆連續兩年全省美展篆刻類省政府獎，第四十七屆全省美展篆刻類教育廳

獎，第五十一屆全省美展書法類銅牌獎，第十三屆全國美展篆刻類第一名。獲全省美展、全國美展篆刻類免審查資格。二〇〇一年中山文藝獎得主。著有《石上清景》、《朱泥留痕》、《李清源篆刻集》、《滋蘭九畹》。

古耀華　Gu, Yao-Hua

號質盦，一九七三年生。師大附中第一屆美術（六九九）班、清華大學中國語文學系、中國文化大學藝術研究所畢業。師事蔡雄祥先生習文字學、古文字學及篆刻，師事歐豪年先生研習水墨。作品曾獲一九九六、一九九七連續兩年全國大專篆刻觀摩賽第一名、第五十九屆全省美展篆刻第一名，二〇〇八年第九屆明宗獎全國書法篆刻比賽明宗獎、一〇一年全國美術展篆刻類金牌獎、二〇〇七年第十二屆與二〇一二年第十七屆大墩美展篆刻類第一名。著有《若水居篆刻——古耀華篆刻選輯》。

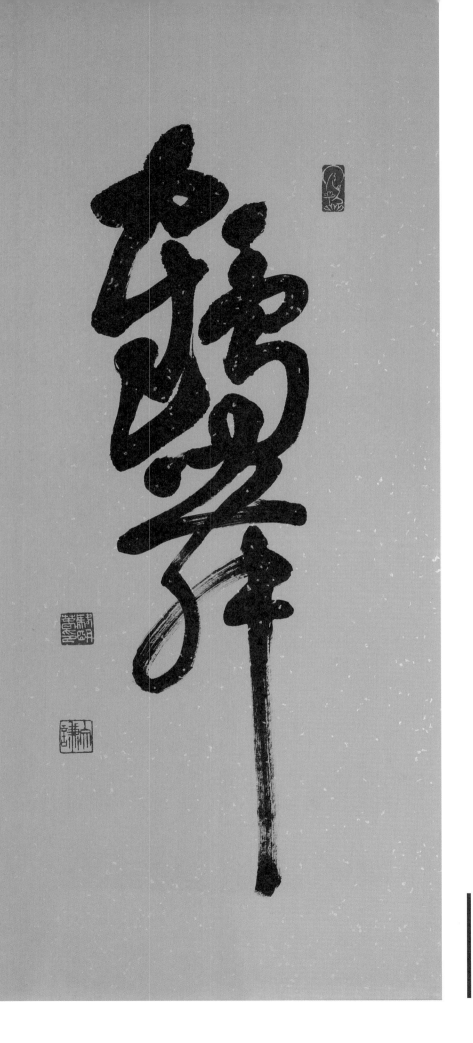

鶴舞（草書）

2005

90×40cm

材質　灑金宣

形式　小中堂

大江東去浪淘盡千古風流人物故
壘西邊人道是三國周郎赤壁

亂石崩雲驚濤裂岸捲起千堆雪
江山如畫一時多少豪傑遙想公謹當

年小喬初嫁了雄姿英發羽扇綸巾
談笑間檣櫓飛灰煙滅故國神遊多

情應笑我早生華髮人生如夢一尊還
酹江月 子瞻居士赤壁懷古 辛卯夏文謹

雲心草堂

蘇東坡《念奴嬌・赤壁懷古》（行書）

2011

180×41cm×4

材質　宣紙

形式　四屏

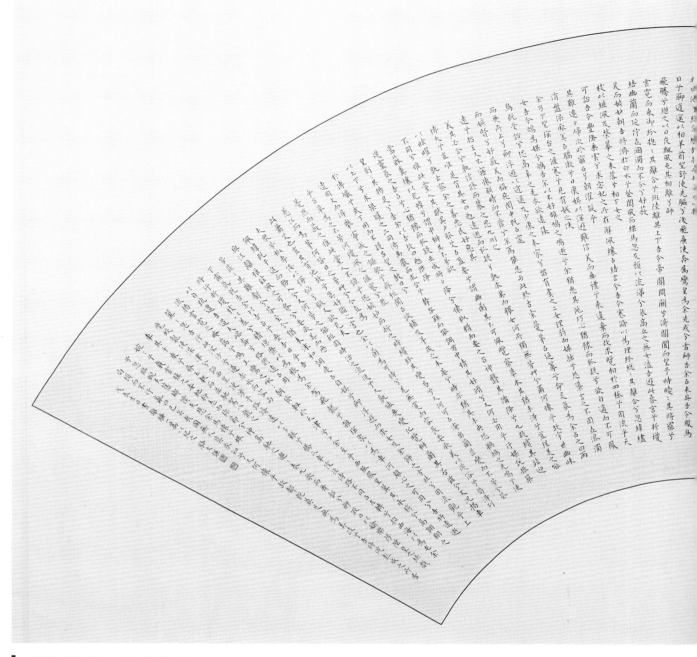

屈原《離騷》（小楷楷書）

1988

88×172cm

材質　米白蟬翼宣

形式　巨型扇面

蕭蕭《月色是茶的前身》（草書）

前世欠你一片溶溶月色

我還你一路樹蔭

一路朗朗而過的笑

六六大順的夜晚

你又來夢裏鋪滿銀白

下輩子我會是自在的流雲

只負責逗引你抬頭開心

或許欠（你）的是一陣花的芬芳

今生化成鍵盤鍵

陪你數算寂寥的清夜

此刻，你又以茶香

溫潤我糾結的喉口

下輩子還是回復為竹海的風吧！

可以翻閱你身上的綠葉

蕭蕭《月色是茶的前身》（草書）

2012

73×174cm

材質　磁青宣

形式　橫幅

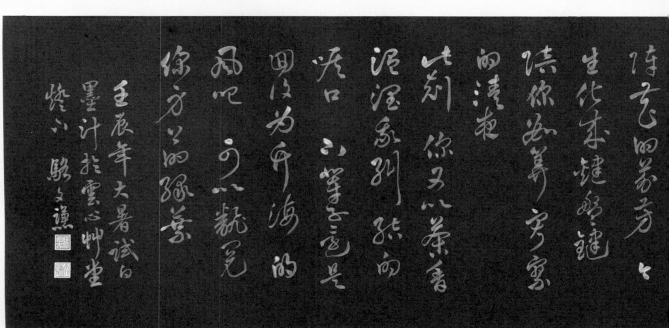

龐居士禪詩（楷書・柳公權）

外求非是寶，無念自家珍。心外求佛法，總是倒行人。

般若名尚假，豈可更依文。有相皆虛妄，無形實是真。

王十朋《題湖邊莊詩》（楷書・歐陽詢）

十里青山蔭碧湖，湖邊風物畫難如。

夕陽茅舍（客）沽酒，明月小橋人釣魚。

舊卜草莊臨水行，來尋野叟問耕鋤。

他年待掛衣冠後，乘興扁舟取次居。

外求非是寶無念自家珍心外求佛法
總是倒行人般若名尚假豈可更依文
有相皆虛妄無形寔是真
禪詩一首　駱文謙

十里青山蔭碧湖湖邊風物畫難如夕陽
茅舍沽酒明月小橋人釣臾舊卜草莊臨
水行来尋野叟問耕鋤他年待挂衣冠後
乘興扁舟取次居客
茅舍下遺客字　仿歐陽率更又皇甫君碑章法　駱文謙

龐居士禪詩
（楷書·柳公權）
2005
132×33cm
材質　白色灑金宣
形式　條幅

王十朋《題湖邊莊詩》
（楷書·歐陽詢）
2005
135×35cm
材質　灑金宣
形式　條幅

般若波羅蜜多心經（行草）

1985

20.5×54.5cm

材質　黑色棉紙＼紙雕作品

形式　橫幅

二無老死盡無苦集滅道無

智亦無得以無所得故菩提薩

埵依般若波羅蜜多故心無

罣礙無罣礙故無有恐怖遠

離顛倒夢想究竟涅槃三世

諸佛依般若波羅蜜多故得

阿耨多羅三藐三菩提故知

般若波羅蜜多是大神咒是

大明咒是無上咒是無等等

咒能除一切苦真實不虛故說

般若波羅蜜多咒即說咒曰

揭諦揭諦　般羅揭諦

般羅僧揭諦　菩提莎婆訶

滾滾長江東逝水浪花淘盡英雄是非成敗轉頭空青山依舊在幾度夕陽紅白髮漁樵江渚上慣看秋月春風

楊慎《臨江仙》·三國演義開卷詞（行草）

滾滾長江東逝水，浪花淘盡英雄，是非成敗轉頭空。青山依舊在，幾度夕陽紅。
白髮漁樵江渚上，慣看秋月春風。一壺濁酒喜相逢。古今多少事，都付笑談中。

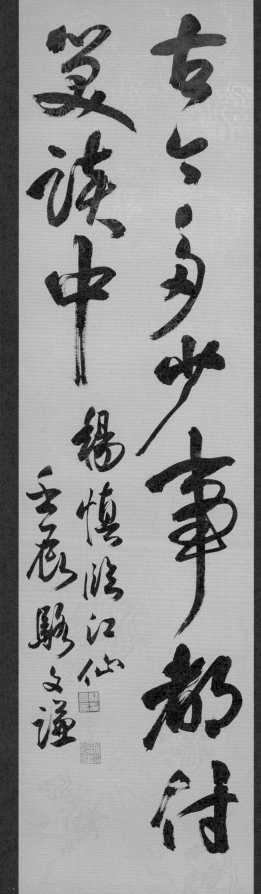
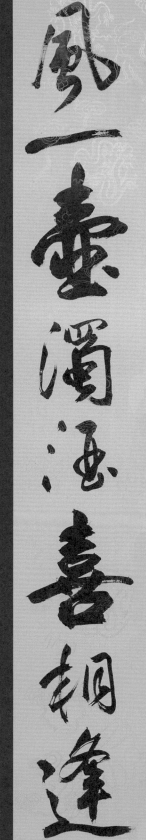

楊慎《臨江仙》·
三國演義開卷詞（行草）

2012

136.2×34.4cm×4

材質　群龍遊天青檀色宣

形式　四屏

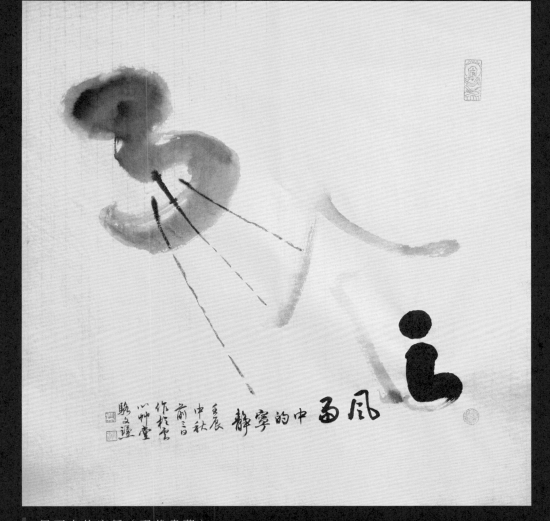

風雨中的寧靜（現代書藝）

2012

49×47cm

材質　仿古色宣

形式　斗方

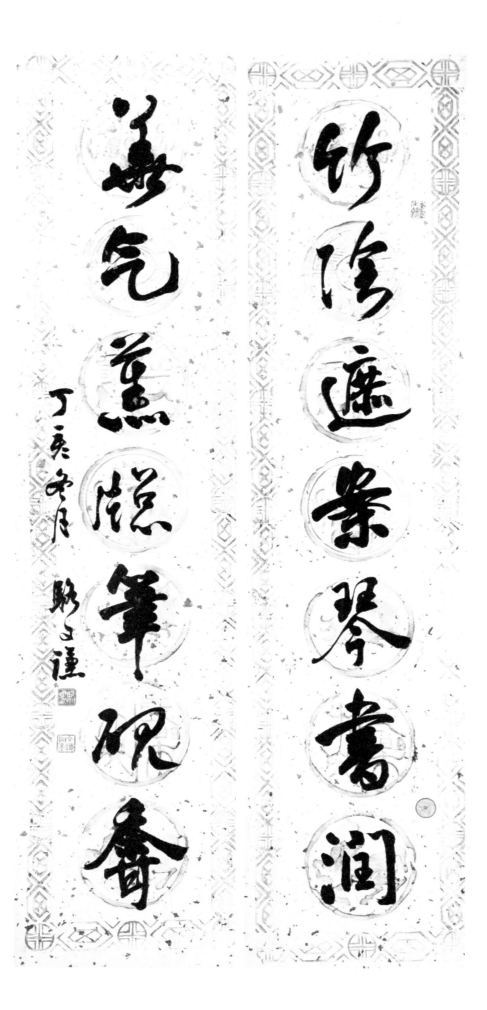

竹陰遮案琴書潤

海气薰牎筆硯香

丁亥四月 駱名春 謹

竹陰花氣聯（行草）

竹陰遮案琴書潤，
花氣薰窗筆硯香。

竹陰花氣聯（行草）

2007

127×33cm×2

材質　宣紙

形式　對聯

蘇東坡《琴聲》（行草）

若言琴上有琴聲，放在匣中何不鳴？

若言聲在指上頭，何不于君指上聽？

倪瓚題畫詩（行草）

蕭條江渚上，舟楫晚相過。

捲幔吟青峰，臨流寫白鵝。

壯心千里馬，歸夢五朝坡。

園田荒筠翳，風前發浩歌。

倪瓚題畫詩（行草）
2009
135×35cm
材質　宣紙
形式　條幅

蘇東坡《琴聲》（行書）
2011
136×35cm
材質　宣紙
形式　條幅

雲心草堂

涼（楚簡）

2012

34×64cm

材質　水紋宣

形式　扇面

花月正春風（楚簡）

2011

34×64cm

材質　灑金宣

形式　扇面

般若波羅蜜多心經

觀自在菩薩行深般若波羅蜜
多時照見五蘊皆空度一切苦
厄舍利子色不異空空不異色
色即是空空即是色受想行識
亦復如是舍利子是諸法空相
不生不滅不垢不淨不增不減
是故空中無色無受想行識無
眼耳鼻舌身意無色聲香味觸
法無眼界乃至無意識界無
明亦無明盡乃至無老死亦
無老死盡無苦集滅道無智亦

無得以人無所得故菩提薩埵依
般若波羅蜜多故心無罣礙無
罣礙故無有恐怖遠離顛倒夢
想究竟涅槃三世諸佛依般若
波羅蜜多故得阿耨多羅三藐
三菩提故知般若波羅蜜多是
大神咒是大明咒是無上咒是
無等等咒能除一切苦真實不
虛故說般若波羅蜜多咒即說
呪曰揭帝揭帝波羅揭帝
波羅僧揭帝菩提薩婆訶

丁卯夏首恭錄般若波羅蜜多心經駱文謙

般若波羅蜜多心經（楷書）

1987

38×69cm

材質　絹

形式　橫幅

念念一切人 一切事 一切物
是諸佛如來法身
別人的言語觸刺
是佛如來的柔軟語
是春天的和風
是滋潤萬的甘雨
還是佛的知見
是心是佛
是心作佛
公元二〇一二年 文驤

修行語錄（簡）

念念一切人，一切事，一切物，
是諸佛如來法身：
別人的言語觸刺，
是佛如來的柔軟語，
是春天的和風，
是滋潤萬（物）的甘雨。
這是佛的知見，
是心是佛，
是心作佛。

修行語錄（簡）
2012
40×40cm
材質　紅色瓦當灑金宣
形式　圓形

金文集句
駱文謹

澄神靜慮
端己正容
秉筆思生
臨池志逸
節歐陽率更八訣畫論
於新小雲八帥堂
文謙

歐陽詢《書論》句（金文＋楷書）

2010

75×45cm

材質　芋色色宣＋米白色灑金宣
形式　小中堂

歐陽詢《書論》句（金文＋楷書）

臨池志逸

澄神靜慮，端己正容，秉筆思生，臨池志逸。

雲心草堂

35

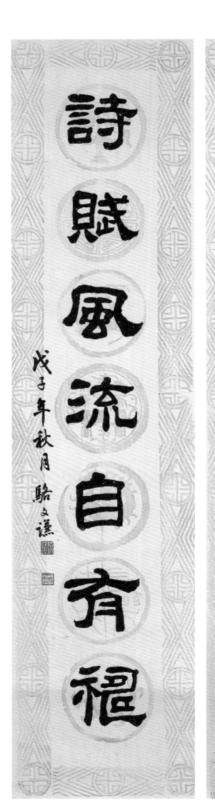

文章詩賦聯（隸書）

文章爾雅從無俗，詩賦風流自有神。

撫校官碑集聯

戊子年秋月 駱文謙

文章詩賦聯（隸書）
2008
129×32cm×2
材質　灑金宣
形式　對聯

為人處世聯（隸書）

為人謙厚挺而立，處世光明正以行。

爲人謙厚挺而立

處世光明正以行

為人處世聯（隸書）

2009

109×23cm×2

材質　灑金宣

形式　對聯

地敞山深聯（隸書）

地敞心彌靜，山深秋更涼。

地敞山深聯（隸書）

2009

126×32cm×2

材質　灑金宣

形式　對聯

幽亭野閣聯（隸書）

幽亭清聽山中雨，野閣平收屋上雲。

幽亭清聽山中雨

堅閣平收屋上雲

辛卯春 文謹

幽亭野閣聯（隸書）

2011

110×23cm×2

材質　灑金宣

形式　對聯

李白《春夜宴桃李園序》（隸書）

夫天地者，萬物之逆旅。光陰者，百代之過客。而浮生若夢，為歡幾何？古人秉燭夜遊，良有以也。況陽春召我以煙景，大塊假我以文章。會桃李之芳園，序天倫之樂事。群季俊秀，皆為惠連；吾人詠歌，獨慚康樂。幽賞未已，高談轉清。開瓊筵以坐花，飛羽觴而醉月。不有佳作，何伸雅懷？如詩不成，罰依金谷酒數。

煙況夜樂浮百之夫
景陽遊何生代天天
大春良古业過地地
塊名有人夢客者者
假酥以秉焉而萬萬
飲已也燭懼光物物
　　　　　陰

歲在己巳三月上浣 駱文蕉

李白《春夜宴桃李園序》（隸書）

1989

35×135cm

材質　米色灑金宣

形式　橫幅

集詩（甲骨文）

悠悠西林下，

秋泉入戶鳴。

鳥從煙樹宿，

深山月更明。

杜甫《九日藍田崔氏莊》（行書）

老去悲秋強自寬，興來今日盡君歡。

羞將短髮還吹帽，笑倩旁人為正冠。

藍水遠從千澗落，玉山高並兩峰寒。

明年此會知誰健？醉把茱萸仔細看。

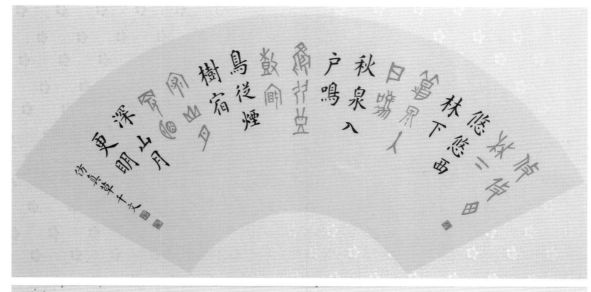

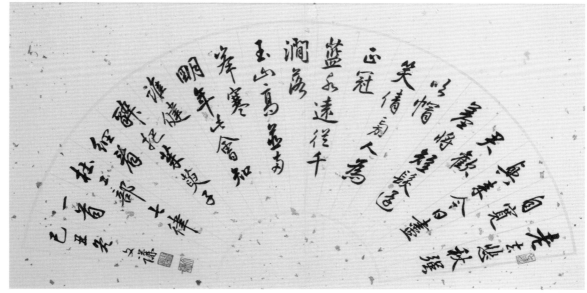

杜甫《九日藍田崔氏莊》（行書）

2009

34×64cm

材質　灑金宣

形式　扇面

集詩（甲骨文）

2005

29×60cm

材質　宣紙

形式　扇面

秋

耳順（現代書藝）

2012

33×33cm

材質　宣紙

形式　圓形

愛

古

不

非

今

44

駱

明

春

的

書

法

世

界

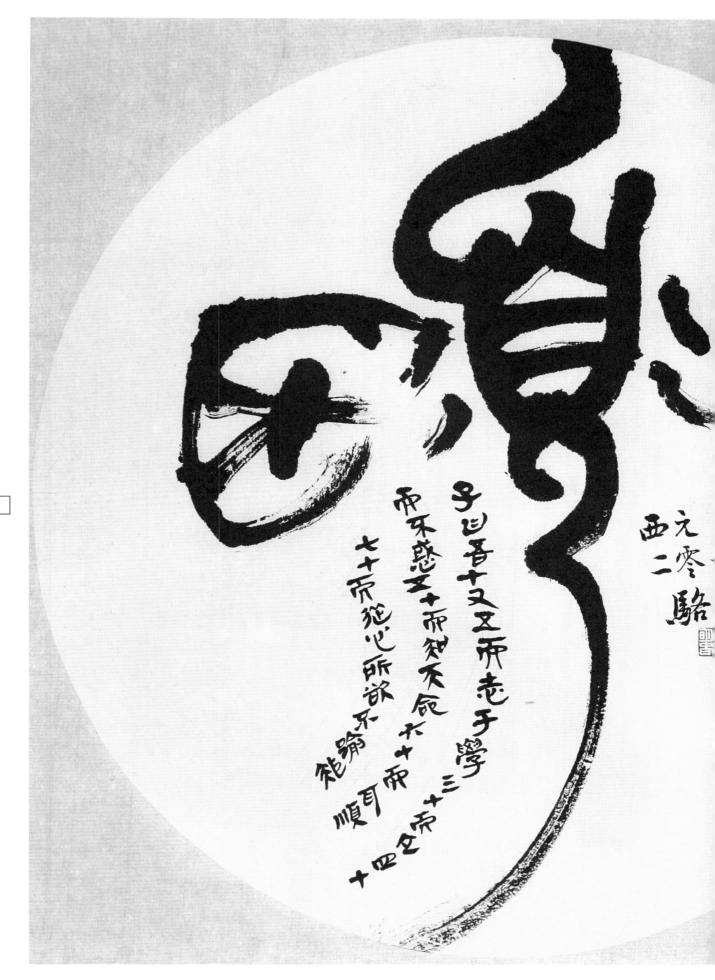

子曰吾十又五而志于學三
而不惑五十而知天命六十
七十從心所欲不踰矩而耳順

日莫蒼山遠 天寒白屋貧 柴門聞犬吠 風雪夜歸人 劉長卿

松下問童子 言師採藥去 只在此山中雲深不知處 賈浪仙

大漠沙如雪 燕山月似鉤 何當金絡腦 快走踏清秋 李長吉

向晚意不適 驅車登古原 夕陽無限好只是近黃昏 李商隱

遠上江門咞歐聲 月下樓明朝 遍太路猶障症秋 崔道融

猶角散枝梅 凌寒獨自開 不是雲為荷 暗香來 王木甫

事太空千載 河窗有荅人 祇因煙樹襄便是永和春 周紫芝

日落碧簷外 人行紅雨中 幽人詩酒裡又是一首風物萬里

片閒人已息 林際月徽明 一片清江水中涵萬古情 孤鷹

浩露邊緗蕊 尖風鵶絳英霜 蘭竹已宋行山中意味氏堅貞

不可拒切勿褎空名 宋子京 還自抱何事悶群芳 戴板橋

右錄五言絕句十六首於雲心草堂 文讜

五言絕句十六首（簡）

2012

42×70cm

材質　竹簡

形式　橫幅

喜延明月長鶯戶　徐堅句

月光如水如天　鄭谷句

自從蕉葉三秋管納句獨上

門前望野田　白居易句

撫石拼明林瀚年編甲骨文之詩　駱文謙

飛花青雲祖先秖榴早深天苑曉臨近月桂拂

瑩青年岳三峰小去河一帶長去月指歸

煙家有垂楊　唐褚朝陽題魚詩

仿某真山人筆意意　乙丑之冬　駱文謙

喜延明月詩（甲骨文）

喜延明月長登戶，

月光如水水如天。

自從舊雨三秋行，

獨出門前望野田。

褚朝陽題畫詩（行草）

飛閣青雲裡，先秋獨早涼。

天花映窗近，月桂拂簷香。

華岳三峰小，黃河一帶長。

空間指歸路，煙處有垂楊。

褚朝陽題畫詩（行草）

2009

136×35cm

材質　宣紙

形式　條幅

喜延明月詩（甲骨文）

2005

136×35cm

材質　宣紙

形式　條幅

金剛般若波羅蜜經

姚秦三藏法師鳩摩羅什譯

如是我聞。一時佛在舍衛國祇樹給孤獨園。與大比丘眾千二百五十人俱。爾時世尊食時。著衣持鉢。入舍衛大城乞食。於其城中次第乞已。還至本處。飯食訖。收衣鉢。洗足已。敷座而坐。

時長老須菩提在大眾中。即從座起。偏袒右肩。右膝著地。合掌恭敬。而白佛言。希有世尊。如來善護念諸菩薩。善付囑諸菩薩。世尊。善男子善女人。發阿耨多羅三藐三菩提心。應云何住。云何降伏其心。佛言。善哉善哉。須菩提。如汝所說。如來善護念諸菩薩。善付囑諸菩薩。汝今諦聽。當為汝說。善男子善女人。發阿耨多羅三藐三菩提心。應如是住。如是降伏其心。唯然世尊。願樂欲聞。

佛告須菩提。諸菩薩摩訶薩。應如是降伏其心。所有一切眾生之類。若卵生。若胎生。若濕生。若化生。若有色。若無色。若有想。若無想。若非有想非無想。我皆令入無餘涅槃而滅度之。如是滅度無量無數無邊眾生。實無眾生得滅度者。何以故。須菩提。若菩薩有我相人相眾生相壽者相。即非菩薩。

復次須菩提。菩薩於法。應無所住。行於布施。所謂不住色布施。不住聲香味觸法布施。須菩提。菩薩應如是布施。不住於相。何以故。若菩薩不住相布施。其福德不可思量。須菩提。於意云何。東方虛空可思量不。不也世尊。須菩提。南西北方四維上下虛空可思量不。不也世尊。須菩提。菩薩無住相布施。福德亦復如是不可思量。須菩提。菩薩但應如所教住。

須菩提。於意云何。可以身相見如來不。不也世尊。不可以身相得見如來。何以故。如來所說身相。即非身相。佛告須菩提。凡所有相。皆是虛妄。若見諸相非相。即見如來。

須菩提白佛言。世尊。頗有眾生。得聞如是言說章句。生實信不。佛告須菩提。莫作是說。如來滅後。後五百歲。有持戒修福者。於此章句。能生信心。以此為實。當知是人。不於一佛二佛三四五佛而種善根。已於無量千萬佛所。種諸善根。聞是章句。乃至一念生淨信者。須菩提。如來悉知悉見。是諸眾生。得如是無量福德。何以故。是諸眾生。無復我相人相眾生相壽者相。無法相。亦無非法相。何以故。是諸眾生。若心取相。即為著我人眾生壽者。若取法相。即著我人眾生壽者。何以故。若取非法相。即著我人眾生壽者。是故不應取法。不應取非法。以是義故。如來常說。汝等比丘。知我說法。如筏喻者。法尚應捨。何況非法。

須菩提。於意云何。如來得阿耨多羅三藐三菩提耶。如來有所說法耶。須菩提言。如我解佛所說義。無有定法。名阿耨多羅三藐三菩提。亦無有定法。如來可說。何以故。如來所說法。皆不可取。不可說。非法非非法。所以者何。一切賢聖。皆以無為法。而有差別。

須菩提。於意云何。若人滿三千大千世界七寶。以用布施。是人所得福德。寧為多不。須菩提言。甚多世尊。何以故。是福德。即非福德性。是故如來說福德多。若復有人。於此經中。受持乃至四句偈等。為他人說。其福勝彼。何以故。須菩提。一切諸佛。及諸佛阿耨多羅三藐三菩提法。皆從此經出。須菩提。所謂佛法者。即非佛法。

須菩提。於意云何。須陀洹能作是念。我得須陀洹果不。須菩提言。不也世尊。何以故。須陀洹名為入流。而無所入。不入色聲香味觸法。是名須陀洹。須菩提。於意云何。斯陀含能作是念。我得斯陀含果不。須菩提言。不也世尊。何以故。斯陀含名一往來。而實無往來。是名斯陀含。須菩提。於意云何。阿那含能作是念。我得阿那含果不。須菩提言。不也世尊。何以故。阿那含名為不來。而實無不來。是故名阿那含。須菩提。於意云何。阿羅漢能作是念。我得阿羅漢道不。須菩提言。不也世尊。何以故。實無有法。名阿羅漢。世尊。若阿羅漢作是念。我得阿羅漢道。即為著我人眾生壽者。世尊。佛說我得無諍三昧。人中最為第一。是第一離欲阿羅漢。我不作是念。我是離欲阿羅漢。世尊。我若作是念。我得阿羅漢道。世尊則不說須菩提。是樂阿蘭那行者。以須菩提實無所行。而名須菩提。是樂阿蘭那行。

佛告須菩提。於意云何。如來昔在然燈佛所。於法有所得不。不也世尊。如來在然燈佛所。於法實無所得。須菩提。於意云何。菩薩莊嚴佛土不。不也世尊。何以故。莊嚴佛土者。即非莊嚴。是名莊嚴。是故須菩提。諸菩薩摩訶薩。應如是生清淨心。不應住色生心。不應住聲香味觸法生心。應無所住。而生其心。須菩提。譬如有人。身如須彌山王。於意云何。是身為大不。須菩提言。甚大世尊。何以故。佛說非身。是名大身。

須菩提。如恒河中所有沙數。如是沙等恒河。於意云何。是諸恒河沙。寧為多不。須菩提言。甚多世尊。但諸恒河。尚多無數。何況其沙。須菩提。我今實言告汝。若有善男子善女人。以七寶滿爾所恒河沙數三千大千世界。以用布施。得福多不。須菩提言。甚多世尊。佛告須菩提。若善男子善女人。於此經中。乃至受持四句偈等。為他人說。而此福德。勝前福德。

復次須菩提。隨說是經。乃至四句偈等。當知此處。一切世間天人阿修羅。皆應供養。如佛塔廟。何況有人。盡能受持讀誦。須菩提。

當知是人成就最上第一希有之法若是經典所在之處即為有佛若尊重弟子爾時須菩提白佛言世尊當何名此經我等云何奉持佛告須菩提是經名為金剛般若波羅蜜以是名字汝當奉持所以者何須菩提佛說般若波羅蜜即非般若波羅蜜須菩提於意云何如來有所說法不須菩提白佛言世尊如來無所說須菩提於意云何三千大千世界所有微塵是為多不須菩提言甚多世尊須菩提諸微塵如來說非微塵是名微塵如來說世界非世界是名世界須菩提於意云何可以三十二相見如來不不也世尊不可以三十二相得見如來何以故如來說三十二相即是非相是名三十二相須菩提若有善男子善女人以恒河沙等身命布施若復有人於此經中乃至受持四句偈等為他人說其福甚多爾時須菩提聞說是經深解義趣涕淚悲泣而白佛言希有世尊佛說如是甚深經典我從昔來所得慧眼未曾得聞如是之經世尊若復有人得聞是經信心清淨即生實相當知是人成就第一希有功德世尊是實相者即是非相是故如來說名實相世尊我今得聞如是經典信解受持不足為難若當來世後五百歲其有眾生得聞是經信解受持是人即為第一希有何以故此人無我相人相眾生相壽者相所以者何我相即是非相人相眾生相壽者相即是非相何以故離一切

諸相即名諸佛佛告須菩提如是如是若復有人得聞是經不驚不怖不畏當知是人甚為希有何以故須菩提如來說第一波羅蜜即非第一波羅蜜是名第一波羅蜜須菩提忍辱波羅蜜如來說非忍辱波羅蜜是名忍辱波羅蜜何以故須菩提如我昔為歌利王割截身體我於爾時無我相無人相無眾生相無壽者相何以故我於往昔節節支解時若有我相人相眾生相壽者相應生瞋恨須菩提又念過去於五百世作忍辱仙人於爾所世無我相無人相無眾生相無壽者相是故須菩提菩薩應離一切相發阿耨多羅三藐三菩提心不應住色生心不應住聲香味觸法生心應生無所住心若心有住即為非住是故佛說菩薩心不應住色布施須菩提菩薩為利益一切眾生應如是布施如來說一切諸相即是非相又說一切眾生即非眾生須菩提如來是真語者實語者如語者不誑語者不異語者須菩提如來所得法此法無實無虛須菩提若菩薩心住於法而行布施如人入闇即無所見若菩薩心不住法而行布施如人有目日光明照見種種色須菩提當來之世若有善男子善女人能於此經受持讀誦即為如來以佛智慧悉知是人悉見是人皆得成就無量無邊功德須菩提若有善男子善女人初日分以恒河沙等身布施中日分復以恒河沙等身布施後日分亦以恒河沙等身布施如

是量百千萬億劫以身布施若復有人聞此經典信心不逆其福勝彼何況書寫受持讀誦為人解說須菩提以要言之是經有不可思議不可稱量無邊功德如來為發大乘者說為發最上乘者說若有人能受持讀誦廣為人說如來悉知是人悉見是人皆得成就不可量不可稱無有邊不可思議功德如是人等即為荷擔如來阿耨多羅三藐三菩提何以故須菩提若樂小法者著我見人見眾生見壽者見即於此經不能聽受讀誦為人解說須菩提在在處處若有此經一切世間天人阿修羅所應供養當知此處即為是塔皆應恭敬作禮圍繞以諸華香而散其處復次須菩提善男子善女人受持讀誦此經若為人輕賤是人先世罪業應墮惡道以今世人輕賤故先世罪業即為消滅當得阿耨多羅三藐三菩提須菩提我念過去無量阿僧祇劫於然燈佛前得值八百四千萬億那由他諸佛悉皆供養承事無空過者若復有人於後末世能受持讀誦此經所得功德於我所供養諸佛功德百分不及一千萬億分乃至算數譬喻所不能及須菩提若善男子善女人於後末世有受持讀誦此經所得功德我若具說者或有人聞心則狂亂狐疑不信須菩提當知是經義不可思議果報亦不可思議爾時須菩提白佛言世尊善男子善女人發阿耨多羅三藐三菩提心云何應住云何降伏其心佛告須菩提善男子善女人發阿耨多羅三藐三菩提心者當生如是心我應滅度一切眾生滅度一切眾生已而無有一眾生實滅度者何以故須菩提若菩薩有我相人相眾生相壽者相即非菩薩所以者何須菩提實無有法發阿耨多羅三藐三菩提心者須菩提於意云何如來於然燈佛所有法得阿耨多羅三藐三菩提不不也世尊如我解佛所說義佛於然燈佛所無有法得阿耨多羅三藐三菩提佛言如是如是須菩提實無有法如來得阿耨多羅三藐三菩提須菩提若有法如來得阿耨多羅三藐三菩提者然燈佛即不與我授記汝於來世當得作佛號釋迦牟尼何以故如來者即諸法如義若有人言如來得阿耨多羅三藐三菩提須菩提實無有法佛得阿耨多羅三藐三菩提須菩提如來所得阿耨多羅三藐三菩提於是中無實無虛是故如來說一切法皆是佛法須菩提所言一切法者即非一切法是故名一切法須菩提譬如人身長大須菩提言世尊如來說人身長大即為非大身是名大身須菩提菩薩亦如是若作是言我當滅度無量眾生即不名菩薩何以故須菩提實無有法名為菩薩是故

一切法無我無人無眾生無壽者須菩提若菩薩作是言我當莊嚴佛土是不名菩薩何以故如來說莊嚴佛土者即非莊嚴是名莊嚴須菩提若菩薩通達無我法者如來說名真是菩薩須菩提於意云何如來有肉眼不如是世尊如來有肉眼須菩提於意云何如來有天眼不如是世尊如來有天眼須菩提於意云何如來有慧眼不如是世尊如來有慧眼須菩提於意云何如來有法眼不如是世尊如來有法眼須菩提於意云何如來有佛眼不如是世尊如來有佛眼須菩提於意云何如恒河中所有沙佛說是沙不如是世尊如來說是沙須菩提於意云何如一恒河中所有沙有如是沙等恒河是諸恒河所有沙數佛世界如是寧為多不甚多世尊佛告須菩提爾所國土中所有

眾生若干種心如來悉知何以故如來說諸心皆為非心是名為心所以者何須菩提過去心不可得現在心不可得未來心不可得須菩提於意云何若有人滿三千大千世界七寶以用布施是人以是因緣得福多不如是世尊此人以是因緣得福甚多須菩提若福德有實如來不說得福德多以福德無故如來說得福德多須菩提

道喪向千載人人惜其情有酒不肯

飲但顧世間名所以貴我身豈

不在一生復能幾倏如流電驚

鼎鼎百年內持此欲何成

栖栖失群鳥日暮猶獨飛徘徊無

定止夜夜聲轉悲厲響思清遠

去來何依依因植孤生松斂翮遙

來歸勁風無榮木此蔭獨不

衰託身已得所千載不相違

結廬在人境而無車馬喧問君

何能爾心遠地自偏采菊東籬

下悠然見南山山氣日夕佳飛鳥

相与還此中有真意欲辨已忘言

行止千萬端誰知非与是是非苟

相形雷同共譽毀三季多此事

達士似不爾咄咄俗中愚且當從

少年罕人事游好在六經行

抱深可惜

向不惑奄逝無成竟抱固窮

節飢寒飽所更敝廬交悲風

荒草沒前庭披褐守長夜晨

難不肯鳴孟公不在茲終以翳

多情

然至見別蕭艾中行之失故路

幽蘭生前庭含薰待清風脫

任道或能通覺悟當念還

鳥盡廢良弓

子雲性嗜酒家貧每申得時

賴好事人載醪祛所惑觴來

為之盡是諮所不塞有時不

肯言豈不在伐國仁者用其心

何嘗失顯默

陶 饮酒 二十 首

鳴春賢友
所作 想見

飲酒并序

余閒居寡歡，兼比夜已長，偶有
名酒，無夕不飲。顧影獨盡，忽焉
復醉。既醉之後，輒題數紙
自娛。紙墨遂多，辭無詮次。
聊命故人書之，以為歡笑爾。

衰榮無定在，彼此更共之。
瓜田中寧似東陵時。寒暑有
代謝人道每如茲。達人解其會
逝將不復疑。忽與一樽酒，日夕相
持

積善云有報，夷叔在西山。善
惡茍不應，何事空立言。九十行
帶索飢寒，況當年不顆固。
寧節固窮當誰傳

孤疑去為客，當異道世俗久相歡
擺落悠悠談，請從余所之
有容常同止，取舍萬異境二主
常攜醉一夫終年醒，醒還
相笑豈有知，欲語口領規規一何愚
元復盛暑顛然三醉中日
浸燭當秉燭

故人賞我趣，挈壺相與至斑荆
坐松下數酌已復醉火老難
亂誇韻酌不行次不覺知有
東皋多遠為貴悠之遠而望酒
中有真味

貧居乏人工灌木荒余宅班、
有翔鳥相棲毎行逐宇童一何
儵人生少至百歲月相催邊驢

鬢早已白若不委窮達素

来可以具足諸相見不也世尊如来不應以具足諸相見何以故如来説諸相具足即非諸相具足是名諸相具足須菩提汝勿謂如来作是念我當有所説法莫作是念何以故若人言如来有所説法即為謗佛不能解我所説故須菩提説法者無法可説是名説法爾時慧命須菩提白佛言世尊頗有衆生於未来世聞説是法生信心不佛言須菩提彼非衆生非不衆生何以故須菩提衆生衆生者如来説非衆生是名衆生須菩提白佛言世尊佛得阿耨多羅三藐三菩提為無所得耶佛言如是如是須菩提我於阿耨多羅三藐三菩提乃至無有少法可得是名阿耨多羅三藐三菩提復次須菩提是法平等無有高下是名阿耨多羅三藐三菩提以無我無人無衆生無壽者修一切善法即得阿耨多羅三藐三菩提須菩提所言善法者如来説即非善法是名善法須菩提若三千大千世界中所有諸須彌山王如是等七寶聚有人持用布施若人以此般若波羅蜜經乃至四句偈等受持讀誦為他人説於前福德百分不及一百千萬億分乃至算數譬喻所不能及須菩提於意云何汝等勿謂如来作是念我當度衆生須菩提莫作是念何以故實無有衆生如来度者若有衆生如来度者如来則有我人衆生壽者須菩提如来説有我者即非有我而凡夫之人以為有我須菩提

凡夫者如来説即非凡夫須菩提於意云何可以三十二相觀如来不須菩提言如是如是以三十二相觀如来佛言須菩提若以三十二相觀如来者轉輪聖王即是如来須菩提白佛言世尊如我解佛所説義不應以三十二相觀如来爾時世尊而説偈言若以色見我以音聲求我是人行邪道不能見如来須菩提汝若作是念如来不以具足相故得阿耨多羅三藐三菩提須菩提莫作是念如来不以具足相故得阿耨多羅三藐三菩提須菩提汝若作是念發阿耨多羅三藐三菩提心者説諸法斷滅莫作是念何以故發阿耨多羅三藐三菩提心者於法不説斷滅相須菩提若菩薩以滿恒河沙等世界七寶持用布施若復有人知一切法無我得成於忍此菩薩勝前菩薩所得功德何以故須菩提以諸菩薩不受福德故須菩提白佛言世尊云何菩薩不受福德須菩提菩薩所作福德不應貪著是故説不受福德須菩提若有人言如来若来若去若坐若臥是人不解我所説義何以故如来者無所從来亦無所去故名如来須菩提若善男子善女人以三千大千世界碎為微塵於意云何是微塵眾寧為多不甚多世尊何以故若是微塵眾實有者佛即不説是微塵眾所以者何佛説微塵眾即非微塵眾是名微塵眾世尊如来所説三千大千世界即非世界是名世界何以故若世界實有者即是一合相如来説一合相即非一合相是名一合相須菩提一合相者即是不可説但凡夫之人貪著其事須菩提若人言佛説我見人見衆生見壽者見須菩提於意云何是人解我所説義不不也世尊是人不解如来所説義何以故世尊説我見人見衆生見壽者見即非我見人見衆生見壽者見是名我見人見衆生見壽者見須菩提發阿耨多羅三藐三菩提心者於一切法應如是知如是見如是信解不生法相須菩提所言法相者如来説即非法相是名法相

提於意云何可以三十二相觀如来不須菩提言如是以三十二相觀如来者若善男子善女人發菩提心者持於此經乃至四句偈等受持讀誦為人演説其福勝彼云何為人演説不取於相如如不動何以故一切有為法如夢幻泡影如露亦如電應作如是觀佛説是經已長老須菩提及諸比丘比丘尼優婆塞優婆夷一切世間天人阿修羅聞佛所説當大歡喜信受奉行

敬書於庚午三月 駱文謙

金剛般若波羅蜜經（小楷楷書）

1990

61×15.2cm×6

材質　絹

形式　六屏

碧雲天黃葉地秋色連波波上寒煙翠山映斜陽天接水芳草無情更在斜陽外黯鄉魂

追旅思夜夜除非好夢留人睡明月樓高休獨倚酒入愁腸化作相思淚塞下秋來風景異衡陽

陶淵明《飲酒》 20首（行楷）

1992

12.5×270cm

材質　米白色宣

形式　手卷，汪雨盦題

高風始至孫一注便當已何為役

出終身與去辭　仲理歸大澤

長公曾一仕壯節失時杜門不復

其實裸葬何必惡人當解意表

固為好家養三千金軀陷化消

名一生赤枯槁死去何所知釋心

獲年！長飢玉于老轉笛月後

顏生稱為仁榮公言有道屢空不

閑居

便有餘恐生排名計息駕歸

然似為飢所驅傾身當一飽少許

迴且長風波阻中塗此行誰使

也一飡酒身排索解大惊之信

不足以語此讓達人一語真覺

去之嗜酒者雜索辭人竹林

七賢飲中優尚束到解謀

地位而況其他千古歡酒安

得不讓淵明獨步

壬申之夏書於雲心草堂

燈下　駱文謙

此忘憂物遠我遺世情一觴雖
獨進杯盡壺自傾日入羣動息
歸鳥趨林鳴喝傲東軒下聊
復得此生

青松在東園衆卉沒其姿凝
霜弥異類卓然見高枝連林
人不覺樹眾乃寄提壺挂
寒柯遠望时復為多生夢幻
間何事紲塵羈

清晨聞叩門倒裳往自開門子
為誰與田父有好懷壺漿遠見
候疑我与時乖繼縷茅簷下
未足為高栖一世皆尚同顧灵泊真
汪深感父老言秉氣寡所諧纡
此歃吾駕不可回

在昔曾遠遊直至東海隅道路

立志齊多而所耻逐奔介然分揳
衣歸田里冉冉星氣流亭復
一征勿踟躕廊悠揚朱所些雖
彆擇金事濁酒聊可恃
羲農吉我久舉世少復真汲
魯中叟弥縫使其淳鳳鳴雖不
云禮樂暫得新洙泗輟微
鄉響漂流逮狂秦詩書復何罪
一朝成灰塵區区一老翁為事
誠慇勤如何絕世下六籍參親
終日馳車走不見所問津若
復不快歓空負頭上巾但恨
多謬諛灵當恕醉人
鵑冠子云達人大觀乃見天下之
理惟達人能解會謂一理渾
含之豪不辭其會仍非達人

雁去無留意，四面邊聲連角起，千嶂裡，長煙落日孤城閉。濁酒一杯家萬里，燕然未勒歸無計。羌管悠悠霜滿地，人不寐，將軍白髮征夫淚。

紛紛墜葉飄香砌，夜寂靜，寒聲碎，真珠簾卷玉樓空，天淡銀河垂地。年年今夜，月華如練，長是人千里。愁腸已斷無由醉，酒未到，先成淚。殘燈明滅枕頭欹，諳盡孤眠滋味。都來此事，眉間心上，無計相迴避。

范文正公詞三首

駱文謙

范仲淹詞三首（行楷）

1988

128×25cm×2　128×18cm×4

材質　宣紙

形式　六屏

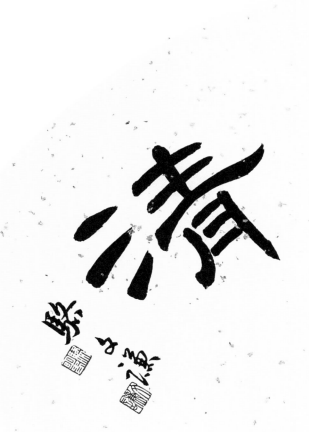

月白風清（隸書・曹全碑）

2012

34×64cm

材質　灑金宣

形式　扇面

七言絕句十八首

千里鶯啼綠映紅水郭山莊酒
旗風南朝四百八十寺多少樓
臺煙雨中　杜牧之

寒雨連江夜入吳平明送客楚
山孤洛陽親友如相問一片冰
心在玉壺　王昌齡

天門中斷楚江開碧水東流至
此回兩岸青山相對出孤帆一
片日邊來　李太白

山光物態弄春暉莫為輕陰便
擬歸縱使晴明無雨色入雲
深處亦沾衣　張伯高

獨憐幽草澗邊生上有黃鸝深
樹鳴春潮帶雨晚來急野渡無
人舟自橫　韋應物

九曲黃河萬里沙浪淘風簸自
天涯如今直上銀河去同到牽
牛織女家　劉禹錫

君問歸期未有期巴山夜雨漲
秋池何當共剪西窗燭卻話巴
山夜雨時　李商隱

黃河遠上白雲間一片孤城萬
仞山羌笛何須怨楊柳春風不
度玉門關　王之渙

七言絕句十八首（簡）

2011

42×105cm

材質　竹簡

形式　橫幅

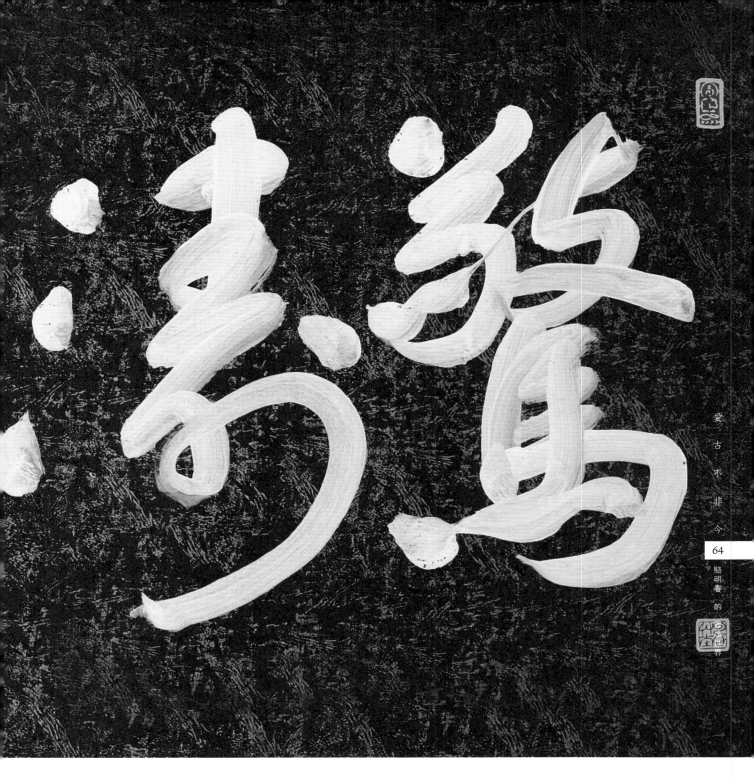

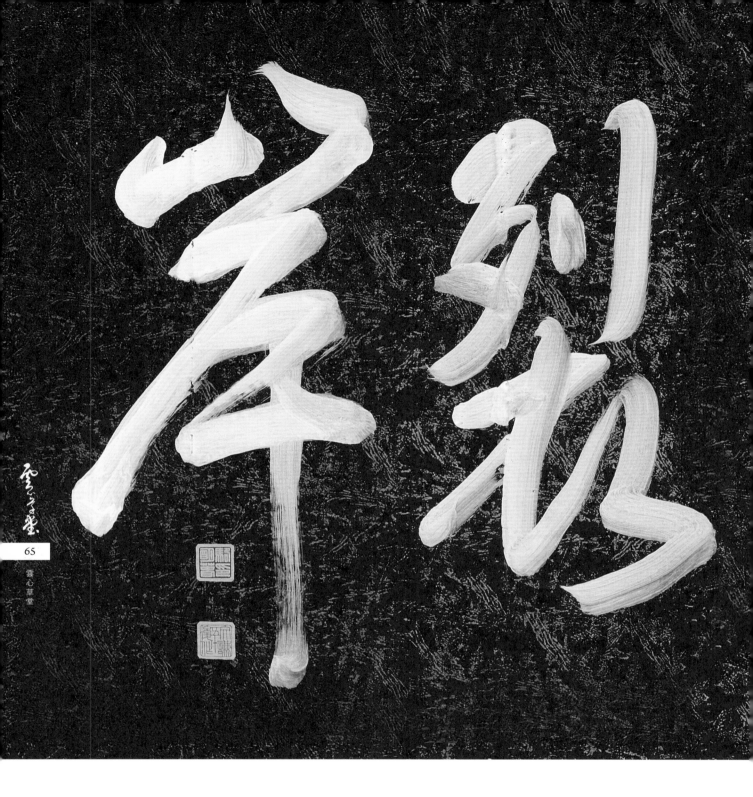

雲心草堂

驚濤裂岸（行楷）

2012

138×69cm

材質　水藍印金紋色宣

形式　橫幅

陳義芝《有贈》（簡帛）

我原只是一縷野煙
你給我騰空的風
原只是一隻野鳥
你給我降身的沙島
只是一匹野馬
放足於天邊
只是一隻野蜂
踟躕於花園
偶然擁有了閃電
神的誓言
一個野人從此
寄身於你的山洞

陳義芝《有贈》（簡帛）

2012

68×17.5cm×8

材質　灑金宣

形式　八屏

張子野《天仙子》（草書＋行草）

水調數聲持酒聽。

午醉醒來愁未醒。

送春春去幾時回？

臨晚鏡。

傷流景。

往事後期空記省。

沙上並禽池上暝。

雲破月來花弄影。

重重簾幕密遮燈

風不定。

人初靜。

明日落紅應滿徑。

張子野《天仙子》（草書＋行草）

2012

75×75cm

材質　芋色水紋宣＋米白色灑金宣

形式　斗方

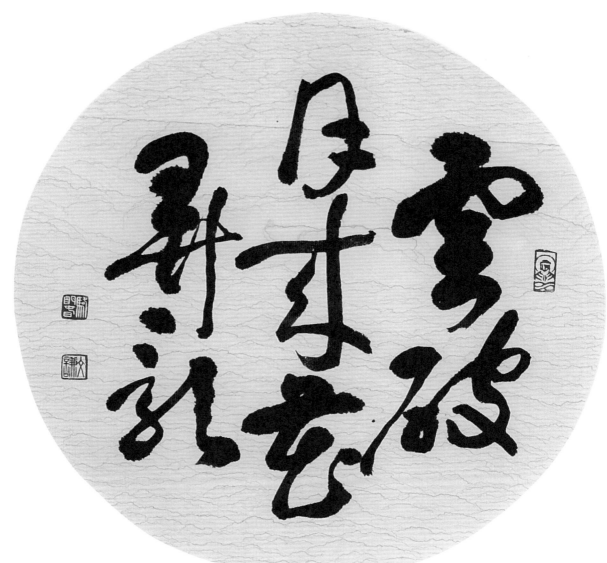

雲破月來花弄影

張子野天僊子

水調數聲持酒聽
午醉醒來愁未醒
送春春去幾時回
臨晚鏡
傷流景
往事後期空記省

沙上並禽池上暝
雲破月來花弄影
重重簾幕密遮燈
風不定
人初靜
明日落紅應滿徑

壬辰夏駱文謙

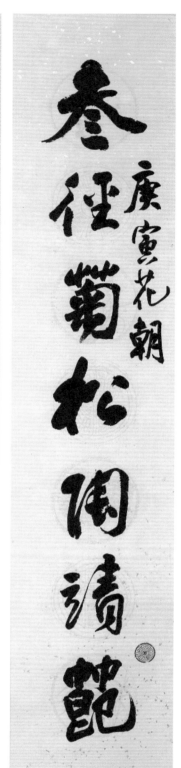

參徑壹船聯（行書）

參徑菊松陶靖節，壹船書畫米元章。

參 徑 壹 船 聯（行書）

2010

106×23cm×2

材質　灑金宣

形式　對聯

書無筆有聯（行書）

書無俗韻精而勁，筆有神鋒老更奇。

集襄陽邊仕行書聯

筆有神鋒老更奇

庚寅冬月 駱文謙

書無俗韻精而勁

書無筆有聯（行書）
2010
105×23cm×2
材質 灑金宣
形式 對聯

般若波羅蜜多心經

庚午三月
駱明春書
王北岳題

心經

觀自在菩薩行

深般若波羅蜜

多時照見五蘊

皆空度一切苦

厄舍利子色不

異空空不異色

色即是空空即

是色受想行識

亦復如是舍利

子是諸法空相

不生不滅不垢

不淨不增不減

是故空中無色

無受想行識無

眼耳鼻舌身意

無色聲香味觸

法無眼界乃至

無意識界無

明亦無無明盡

乃至無老死亦

無老死盡無苦

集滅道無智亦

無得以無所得

故菩提薩埵依

般若波羅蜜多

故心無罣礙無

罣礙故無有恐怖遠離

顛倒夢想究竟

涅槃三世諸佛依

般若波羅蜜多

故得阿耨多羅

三藐三菩提故

知般若波羅蜜

多是大神咒是

大明咒是無上

咒是無等等咒

能除一切苦真

實不虛故說般

若波羅蜜多咒

即說咒曰

揭諦揭諦

波羅揭諦

波羅僧揭諦

菩提薩婆訶

歲次民國第二庚午

菩薩佛辰日恭書

般若波羅蜜多心經

於板橋靜雲心草堂

燈下駱文謙

宋儒明道先生嘗云某寫字
時甚敬非是要字好即此是
學余曰撫敬六無由得好字也
文謙賢契此作點畫飛動中
含祥靜之氣蓋深于體乎斯
旨者矣 壬申秋八月上浣
杜忠誥觀後記

般若波羅蜜多心經（行楷）

1990

22×340cm

材質　米色瓦當紋色宣

形式　手卷，王北岳題，杜忠誥跋

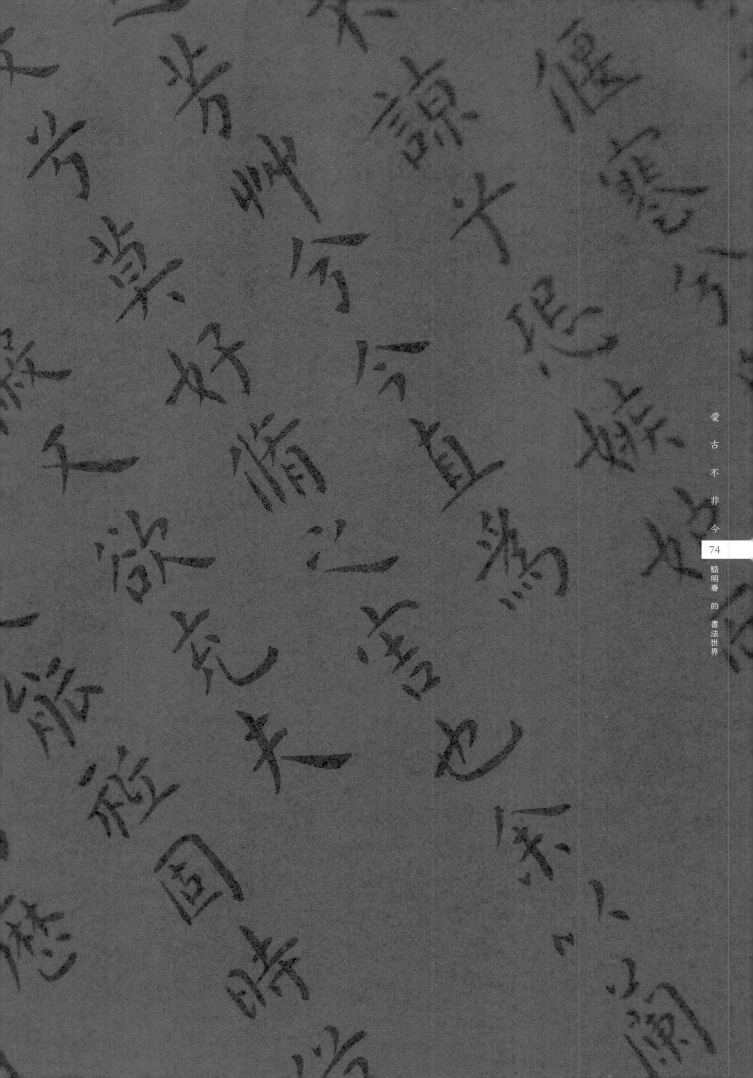

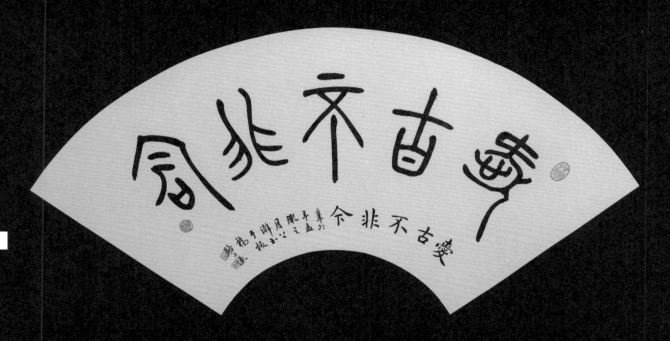

愛古不非今（集金文）

2011

37×70cm

材質　水紋宣

形式　扇面

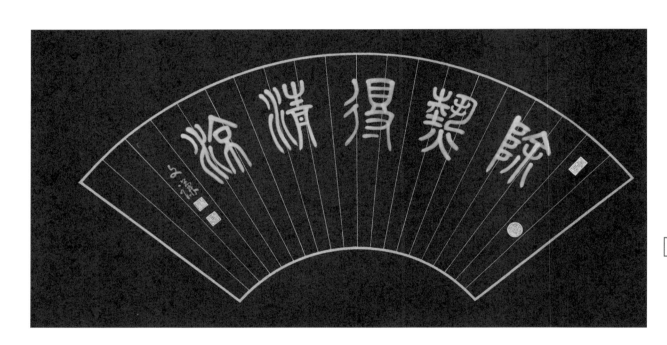

除 熱 得 清 涼（小篆）

2012

34×70cm

材質　磁青宣

形式　扇面

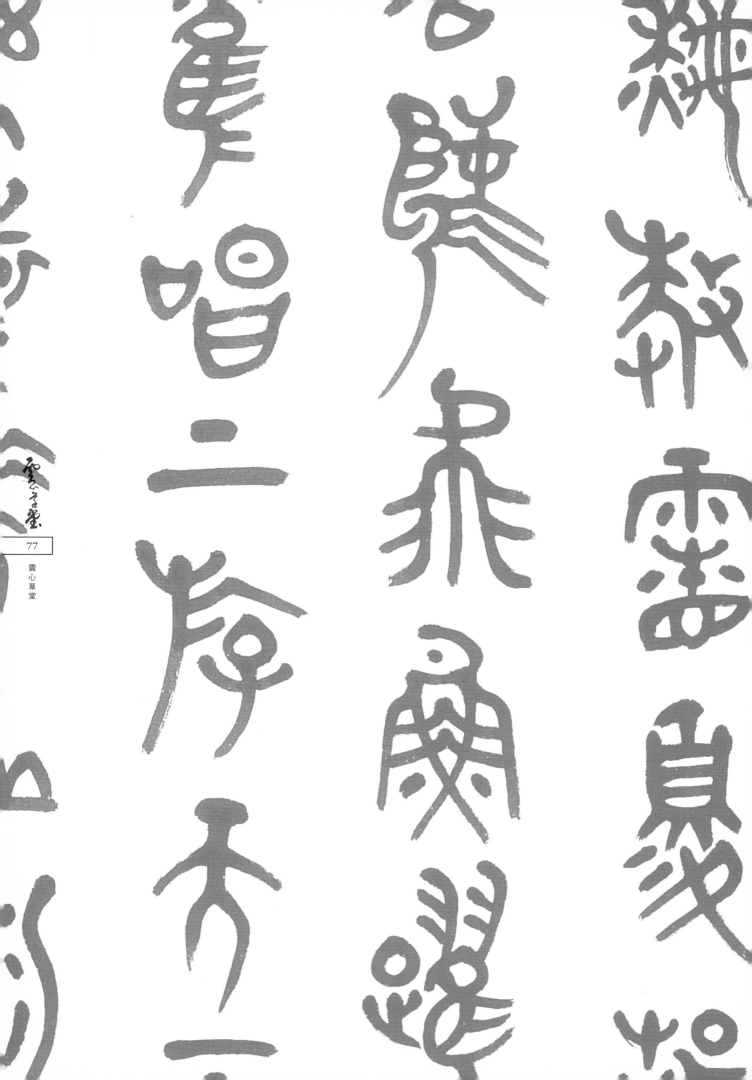

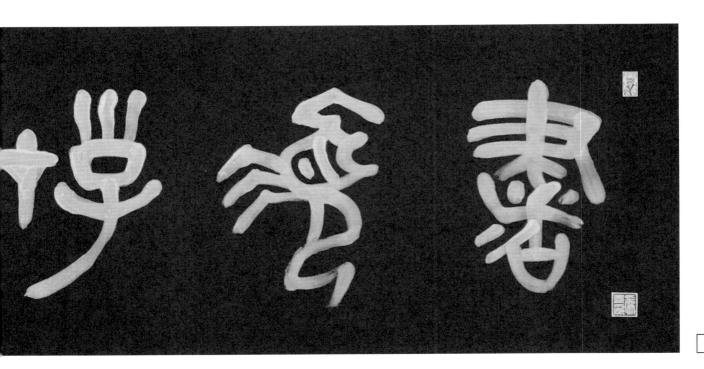

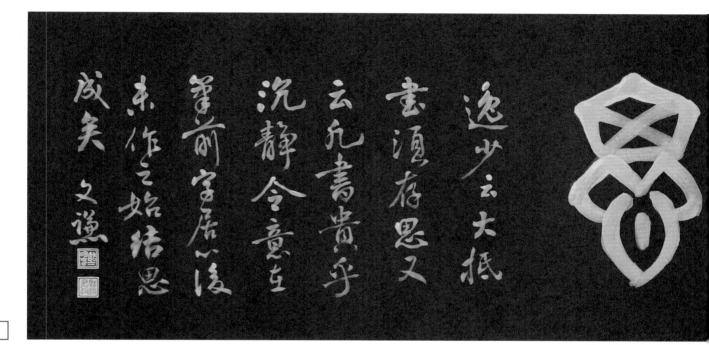

逸少云大抵
書須存思又
云凡書貴乎
沉靜令意左
筆前字居心後
未作之始結思
成矣　文謙

王羲之《書須存思》（大篆）

2012

34×140cm

材質　磁青宣

形式　橫幅

修行（行書）

感恩善待我們的人，蒙他照顧；

也感恩惡意對待我們的人，消除我們的業障。

哪一個不是善知識，哪一個不是佛菩薩，

圍繞我們周邊的都是佛菩薩，

這叫修行，這叫真正念佛，

使我們一生都生活在誠敬感恩之中，

生命多麼充實，

這是我們生命的意義與價值。

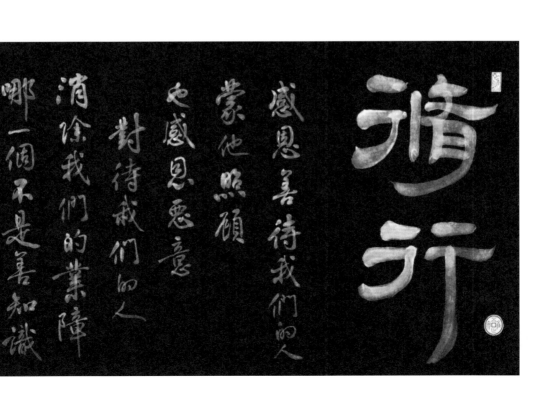

修行（行書）

2012

34×140cm

材質　黑色宣

形式　橫幅

都是佛菩薩

這叫做修行

远叫真正念佛

使我們一生都生活在

誠敬感恩之中

生命多麼充實

這是我們生命的

意義與價值

偶披紉訥見法心靈靜倩

小語頗富净化人心之招

理喜而錄之以為平日

壬三墊右銘 文謙

長壽無疆（現代書藝）

壽。

長壽無疆。

疆者，界也，邊也。

長長的壽字破邊，

其可謂之長壽無疆乎。

長壽無疆

疆者無史邊也
長上的壽字破邊
其可謂之
長壽無疆乎
辛卯春
文蓀

長壽無疆（現代書藝）
2011
85×40cm
材質　宣紙
形式　小中堂

退筆讀書聯（楷書‧歐陽詢）

2010

140×34cm×2

材質　淺黃色宣

形式　對聯

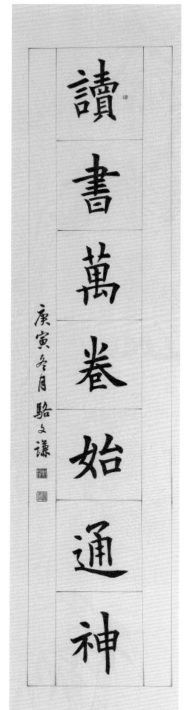

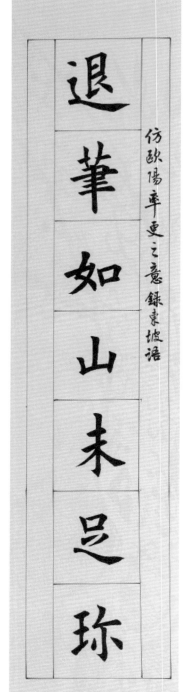

智者高人聯（楷書·虞世南）

2008

135×35cm×2

材質　灑金宣

形式　對聯

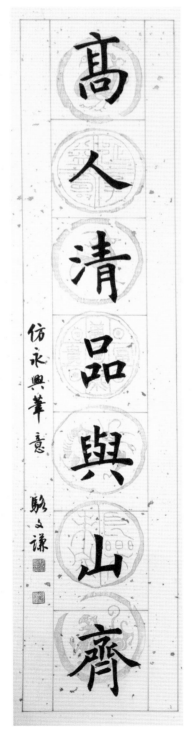

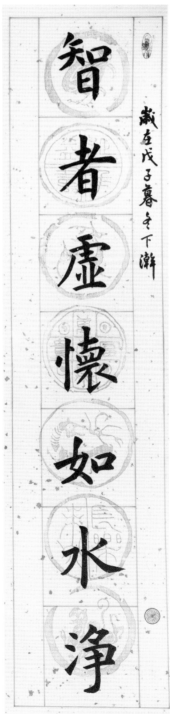

圓融

楞嚴經載 如來
觀地水火風空性
圓融周徧法界湛
然常住故圓融為
圓滿融通之義就
諸法本具之理性
言之彼此一體融
通無得也
辛卯冬 文謹

圓融（篆書＋行書）

融

圓融

楞嚴經載，如來

觀地、水、火、風、本性

圓融，周遍法界，

湛然常住。

故圓融為圓滿融通之義，

就諸法本具之理性言之，

彼此一體，

融通無礙也。

圓融（篆書＋行書）

2011

75×75cm

材質　紅色瓦當灑金宣＋米白色灑金宣

形式　斗方

此地其間龍門對（隸書）

此地有崇山峻嶺茂林修竹，其間能宜春消夏延秋款冬。

節錄《草書勢》崔瑗（章草）

草書之法蓋又簡略，應時諭指，用於卒迫，兼功並用，爱日省力，純儉之變，豈必古式，觀其法象，俯仰有儀，方不中矩，圓不副規，抑左揚右，望之若欹，獸跂鳥跱，志在飛移，狡兔暴駭，將奔未馳。

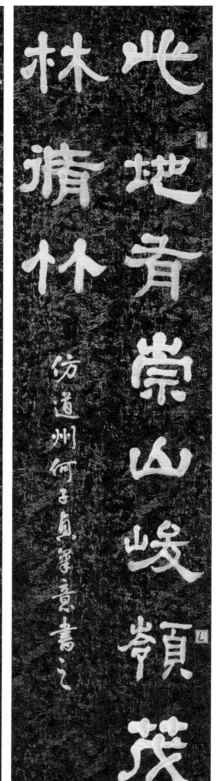

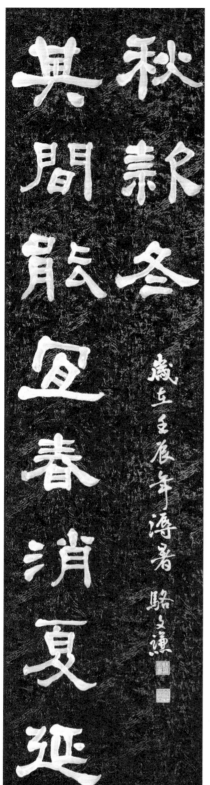

此地其間龍門對（隸書）

2012

140×34cm×2

材質　水藍印金紋色宣

形式　龍門對

草書之法　蓋又簡略　應時諭指　用於卒迫
兼功並用　愛日省力　純儉之變　豈必古式　觀其
法象　俯仰有儀　方不中矩　圓不副規　抑左揚
右　兀若竦峙　志在飛移　狡兔暴駭　將奔未馳
節錄東漢崔子玉草書勢

攜佩之齋書畫譜及漢華歷代書法論文選皆低元美
錄崎嶇潮南美術漢魏六朝書畫論則作雲之美敬云
書熟者乃確乎文祿識

節錄崔瑗《草書勢》（章草）

2010

132×66cm

材質　灑金宣

形式　中堂

劉禹錫 《陋室銘》 （章草）

山不在高，有仙則名。

水不在深，有龍則靈。

斯是陋室，惟吾德馨。

苔痕上階綠，草色入簾青。

談笑有鴻儒，往來無白丁。

可以調素琴，閱金經。

無絲竹之亂耳，無案牘之勞形。

南陽諸葛廬，西蜀子雲亭。

孔子云：何陋之有？

劉禹錫 《陋室銘》 （章草）

2012

34×70cm

材質　磁青宣

形式　橫幅

二十五言長對聯（大篆）

梅白菊黃　桃紅柳綠　芳草青　冬傲雪　秋傲霜　夏揖和風　春沾雨露

鳶飛魚躍　燕語鶯聲　雲雀唱　上遊天　下遊淵　近喧雅樂　遠美山川

二十五言長對聯（大篆）

1989

135×69cm

材質　宣紙

形式　中堂

洛陽三月飛胡沙

洛陽城中人怨嗟

津流水波赤血白骨

相撐如亂麻我亦

東奔向吳國浮雲

四寒道路賒東方日

出啼早鴉城門人

閒掃落花梧桐

楊柳拂金井來醉

扶風豪士家扶風豪

士天下奇意氣相

李白《扶風豪士歌》（行書）

洛陽三月飛胡沙，洛陽城中人怨嗟。

天津流水波赤血，白骨相撐如亂麻。

我亦東奔向吳國，浮雲四寒道路賒。

東方日出啼早鴉，城門人開掃落花。

梧桐楊柳拂金井，來醉扶風豪士家。

扶風豪士天下奇，意氣相傾山可移。

作人不倚將軍勢，飲酒豈顧尚書期。

雕盤綺食會眾客，吳國趙舞春風吹。

原嘗春陵六國時，開心寫意君誰知。

堂上各有三千客，明日報恩知是誰。

撫長劍，一提眉。清水白石何離離。

脫吾帽，向君笑。飲君酒，為君吟。

張良未逐赤松去，橋邊黃石知我心。

尚書期雕鹽綺食 會稽宴罷吳國趙舞 春風吹原嘗春陵六 國時開心寫意君誰 知壺上久有三千客 明日報恩知是誰梅 長劍一提眉清水白石 何離脫吾帽向君笑 飲君酒爲君吟張乞來 逐赤松去橋邊黃石知 我心 駱文謹

李白《扶風豪士歌》（行書）
1998
35×135cm
材質　仿古色灑金宣
形式　橫幅

洛夫《詩的葬禮》（行書）

把一首

在抽屜里鎖了三十年的情詩

投入火中

字

被燒得吱吱大叫

灰燼

一言不發

它相信

總有一天

那人將在風中讀到

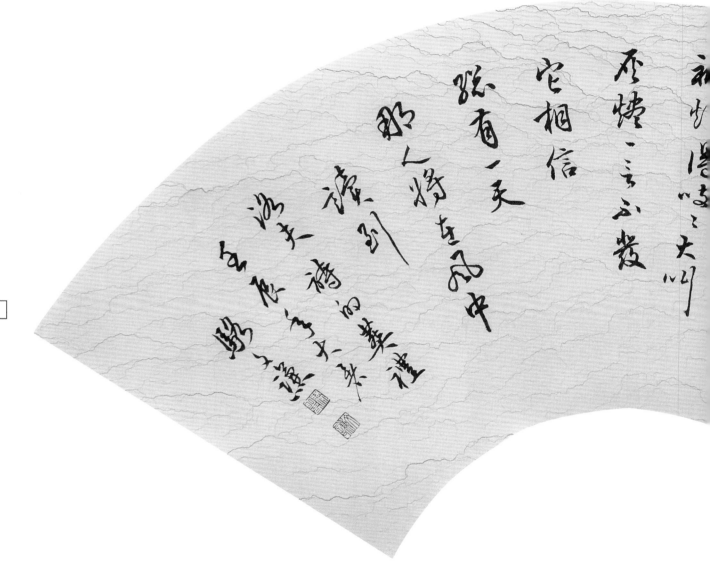

洛夫《詩的葬禮》（行書）

2012

30×60cm

材質　水紋宣

形式　扇面

將進酒（草書）

君不見黃河之水天上來，奔流到海不復回；

君不見高堂明鏡悲白髮，朝如青絲暮成雪。

人生得意須盡歡，莫使金樽空對月。

天生我材必有用，千金散盡還復來。

烹羊宰牛且為樂，會須一飲三百杯。

岑夫子，丹丘生，

將進酒，杯莫停。

與君歌一曲，

請君為我傾耳聽。

鐘鼓饌玉不足貴，但願長醉不用醒。

古來聖賢皆寂寞，惟有飲者留其名。

陳王昔時宴平樂，斗酒十千恣歡謔。

主人何為言少錢，逕須沽取對君酌。

五花馬，千金裘，

呼兒將出換美酒，與爾同銷萬古愁。

李白《將進酒》（草書）

2010

70×17cm×8

材質　蟬衣宣

形式　八屏

花為鴻鸞為君遊湘苑

雲心草堂

疾如驚鴻矯若游龍（草書）

2005

102×53cm

材質　宣紙

形式　小中堂

曹操《龜雖壽》（楷書・褚遂良）

神龜雖壽，猶有竟時；

騰蛇成（乘）霧，終為土灰。

老驥伏櫪，志在千里；

烈士暮年，壯心不已。

盈縮之期，不獨在天；

養怡之福，得以永年。

幸甚至哉，歌以詠志。

神龜雖壽猶有竟時騰蛇成霧終為土灰
老驥伏櫪志在千里烈士暮年壯心不已
盈縮之期不獨在天養怡之福得以永年
幸甚至哉歌以詠志

曹益德龜雖壽詩 仿河南書 文譙

曹操《龜雖壽》（楷書‧褚遂良）

2007

136×35cm

材質 宣紙

形式 條幅

奇松高木聯（楷書・張黑女）

2008

132×35cm×2

材質　宣紙

形式　對聯

奇松蔡天自長壽

撫張黑女墓誌集聯

高木臨風若有神

庚寅之冬　駿文謹

隸為草變之墨亦屬草篆草繇古
樸畏雖輕靈筆二均骨端倪釣始綫
徐相近書篆品味承饕渾圓諫朗沈
着起寧范奏明晰轉折用負取勢多
探橫向結體青的勁細涤暢左各波發
斜隸 漢尊口訣

坊間偶見遼寧美術出版社劉增興先生
所著淳簡口訣頗有意思輒錄之 駱文遽

節錄《漢簡口訣》（漢簡）

簡為草變之基，亦屬草篆草隸，古樸典雅輕靈，筆筆均有端倪。
初始線條相近，書篆品味承襲，渾圓疏朗沉著，提按節奏明晰，
轉折用圓取勢，多採橫向結體，有的勁細流暢，左右波發近隸。

節錄《漢簡口訣》（漢簡）
2010
135×66cm
材質　灑金宣
形式　中堂

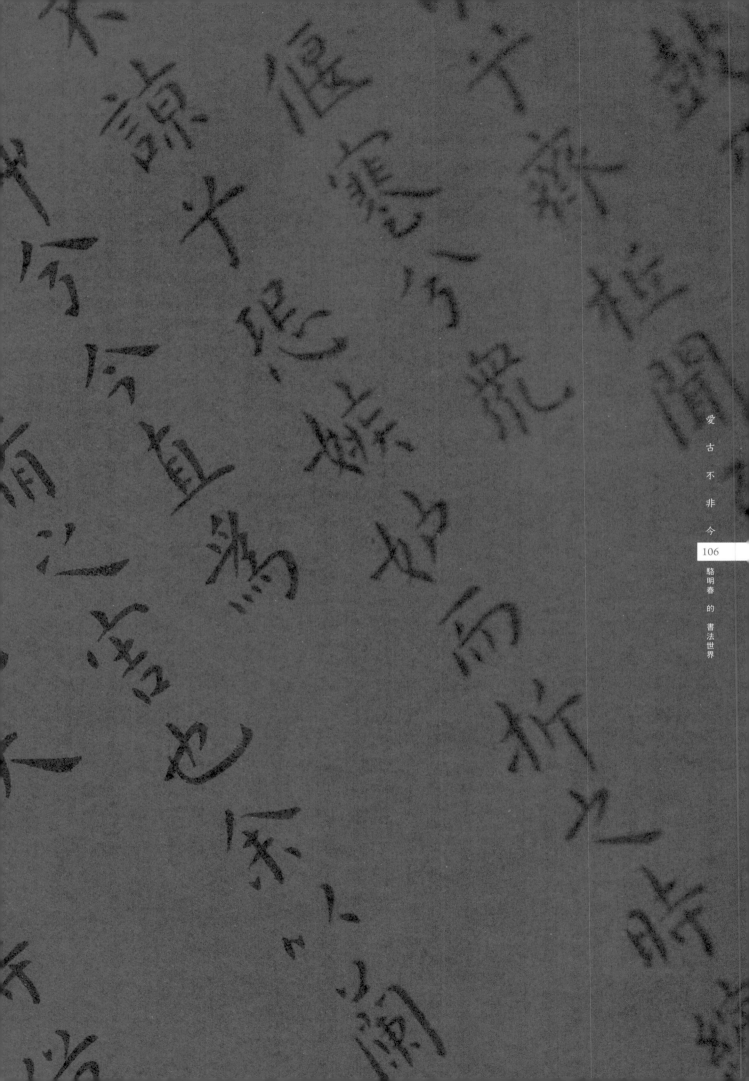

好書益友聯（漢簡）

好書不厭熟還讀，

益友何妨去復來？

漢簡集聯

好書不厭熟還讀

益友何妨去復來

壬辰之夏 駱文謀

好書益友聯（漢簡）

2012

133×20cm×2

材質　灑金宣

形式　對聯

笛住九葉再逢片

燕語鶯啼三月半
煙蘸柳條風送亂
攜歌扇
香嫻潯
五陵原上有僊娥
笛住九華雲一片
犀玉滿頭花滿面
買斷一雙僑渡眼
暖珠菱浮玉瀰珠
拈子散
知何限
串向紅絲應百萬
右錄敦煌曲子詞
辛卯三秋駱文謹

敦煌曲子詞（漢簡＋行書）

留住九華雲一片

燕語鶯啼三月半。

煙蘸柳條金線亂。

五陵原上有仙娥。

攜歌扇。

香爛漫。

留住九華雲一片。

犀玉滿頭花滿面。

負妾一雙偷淚眼。

淚珠若得如珍珠。

拈不散。

知何限。

串向紅絲應百萬。

敦煌曲子詞（漢簡＋行書）

2011

75×75cm

材質　芋色色宣＋淡藍色灑金宣

形式　斗方

思無邪（簡帛）

2012

34×70cm

材質　磁青宣

形式　橫幅

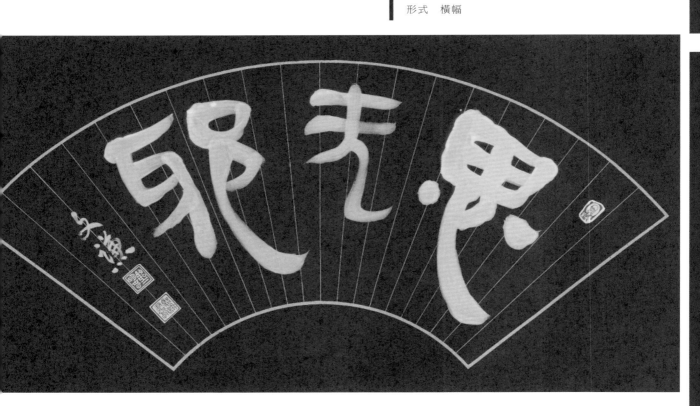

節錄《金文口訣》（金文）

國可半包圍，井田即為耕。　蘇字魚肩木，口在耳中聽。

萬虫不是草，認亦可無心。　綏無絲亦妥，有口即成詠。

節錄《金文口訣》（金文）

2010

128×56cm

材質　灑金宣

形式　中堂

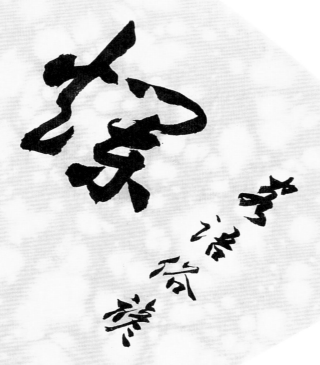

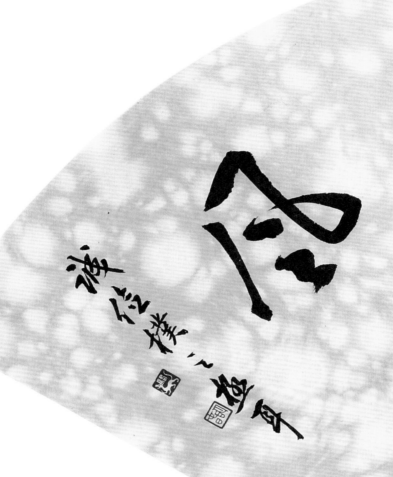

爛扇多風（草書）

2011

34×64cm

材質　虎皮宣

形式　扇面

朱熹《觀書有感其二》（行草）

昨夜江邊春水生，艨艟巨艦一毛輕；

向來枉費推（移）力，此日中流自在行。

朱熹《觀書有感其二》（行草）
1987
34×137.5cm
材質　宣紙
形式　橫幅

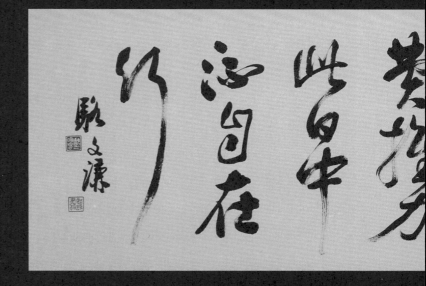

詩書松竹聯（行書）

詩書千載經綸事，
松竹四時瀟灑心。

詩書松竹聯（行書）

2006

135×35cm×2

材質　宣紙

形式　對聯

詩書千載經綸事

松竹四時瀟灑心

丙戌秋月 文謙

長城少季騎俠客炎上戍樓看冬白瞳

顕明月迴臨翼臂上行人炎呪笛顕

西春箏不勝鏦駐馬聽之襲炎漢身

輕冬小百餘戰麾下偏饋萬戶矦蘇

武士象奥属國籠絆空盡海西頭

先秦簡牘帛書飛動為意體同時露隸筆雜是遇渡均之彥動半隸體之
觀馨蕭穆六少辣書之楨肆均有全跌宕自然之態也　駱文謙

王維《隴頭吟》（古隸帛書）

長城少年遊俠客，夜上戍樓看太白。

隴頭明月迴臨關，隴上行人夜吹笛。

關西老將不勝愁，駐馬聽之雙淚流。

身經大小百餘戰，麾下偏裨萬戶侯。

蘇武才為典屬國，節旄空盡海西頭。

王維《隴頭吟》（古隸帛書）
2007
136×70
材質　宣紙
形式　中堂

庭有家無龍門對（行書）

庭有餘香謝草鄭蘭燕桂樹

家無別物唐詩晉字漢文章

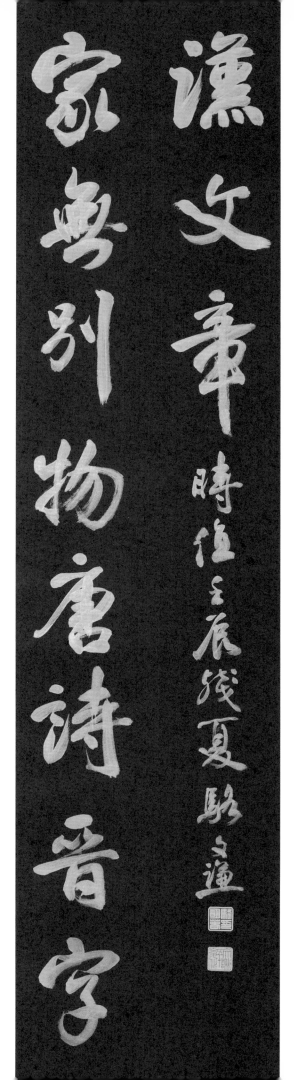

庭有家無龍門對（行書）

2012

140×34cm×2

材質　紫色宣

形式　龍門對

翠竹清池聯（行草）

2011

133×32cm×2

材質　灑金宣

形式　對聯

翠竹清池聯（行草）

翠竹黃花皆佛性，

清池皓月照禪心。

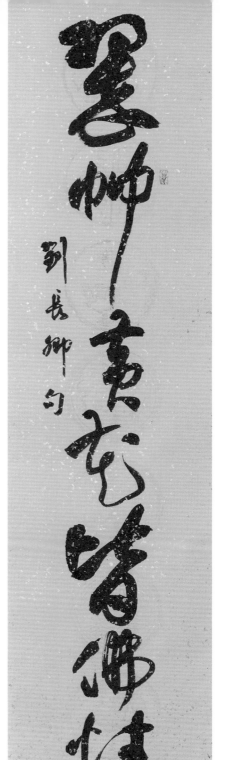

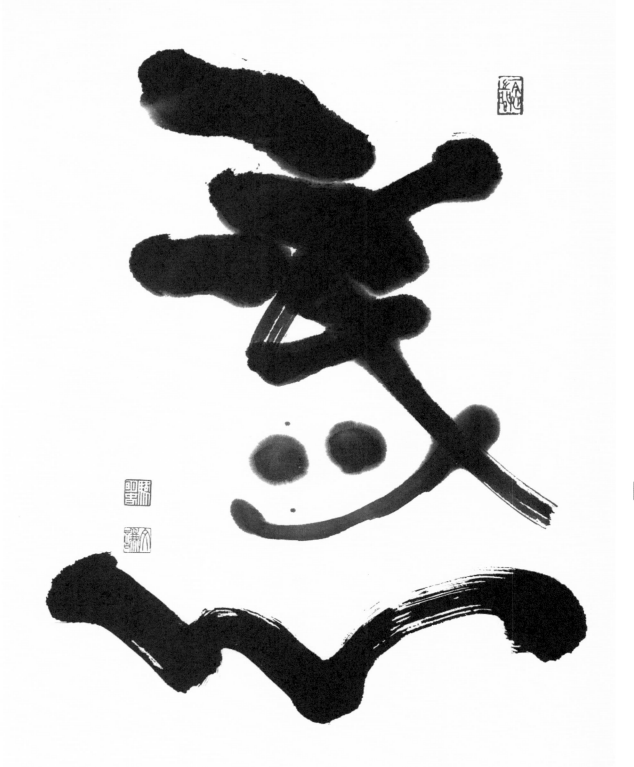

不惑（現代書藝）

2012

68×35cm

材質　宣紙

形式　斗方

雲心印譜

肖形印・福祿
（李清源）

肖形印・壽（李清源）

遊心（羅德星）

意造（李清源）

不今不古（羅德星）

一日之跡（李清源）

駱明春（施伯松）

為無為（李清源）

不求甚解（羅德星）

駱明春（李清源）

日有喜（李清源）

作個閒人（羅德星）

駱明春（羅德星）

唯吾知足（李清源）

文謙（李清源）

駱明春（李清源）

文謙翰墨（羅德星）

一念之間（羅德星）

研道（羅德星）

自得其樂（羅德星）

文謙（李清源）

明春五十後作
（李清源）

126

心閒手敏（李清源）

與天無極（羅德星）

肖形印（李清源）

如意（李清源）

駱明春印（羅德星）

知白守黑（謝榮恩）

文謙（羅德星）

文謙（王北岳）

駱明春（施伯松）

無名之樸（羅德星）

觀妙（羅德星）

書之餘（羅德星）

文謙（王北岳）

駱謙書翰（施伯松）

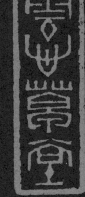
雲心草堂（施伯松）

頤心（羅德星）

駱明春印（李清源）

流麗伉浪（謝榮恩）

文謙五十後作
（李清源）

駱明春印（李清源）

雲心草堂（羅德星）

肖形印・瑞獸
（羅德星）

肖形印・面壁
（李清源）

他向來為人謙遜，處世低調，叱咤書壇從來不是他的計劃。但每個人心底深處總存著一個一定要實現的夢想、一個一定要完成的心願，否則人生會是遺憾。

儘管從未說出，他卻一直在默默地實現那個夢、完成那個心願──三十年來，在殷殷不倦的教學同時，也孜孜不輟地投入創作，盼望能有一天，藉由展覽的舉辦、專輯的出版，把書法的趣味與美感，不只介紹給親愛的學生，也分享給有緣的大家。

期盼這場定名為《愛古不非今》的書法展覽暨同名專輯，能夠讓您（更加）愛上書法、並且（更加）認識我的恩師駱明春──一位用了超過半輩子歲月在寫書法、教書法的台灣當代書法家。

如此，作為他學生的我，才敢告訴自己說，我已忝所師。

您可以透過下列方式持續關注駱明春的書法：

● Facebook粉絲團：雲心書法（雲心草堂）
https://www.facebook.com/CloudCalligraphy

● 部落格：雲心草堂──書法家駱明春二三事　http://springluo.blogspot.tw

P.S 駱明春展覽暨專輯得以圓滿，特別感謝：杜忠誥老師題簽；陳維德老師做序；羅德星老師、李清源老師、古耀華老師治石；師母劉佳榮整理老師歷年作品攝影；邵兀虎先生擔當畫冊編輯。感謝所有曾經參與工作並給予寶貴意見的友人。同時，感謝國家文化藝術基金會給予駱明春老師至關重要的肯定與贊助。

策展人〈專輯策劃　高儷玲

128

新美學19　PH0096

新銳文創
INDEPEDENT & UNIQUE

愛古不非今
——駱明春的書法世界

作　　者	駱明春（文　謙）
責任編輯	邵亢虎
圖文排版	陳佩蓉
封面設計	陳佩蓉
攝　　影	莊鈞智
策　　劃	高僡玲

出版策劃	新銳文創
製作發行	秀威資訊科技股份有限公司
	114 台北市內湖區瑞光路76巷65號1樓
	電話：＋886-2-2796-3638　傳真：＋886-2-2796-1377
	服務信箱：service@showwe.com.tw
	http://www.showwe.com.tw
郵政劃撥	19563868　戶名：秀威資訊科技股份有限公司
展售門市	國家書店【松江門市】
	104 台北市中山區松江路209號1樓
	電話：＋886-2-2518-0207　傳真：＋886-2-2518-0778
網路訂購	秀威網路書店：http://www.bodbooks.com.tw
	國家網路書店：http://www.govbooks.com.tw
法律顧問	毛國樑　律師
圖書經銷	貿騰發賣股份有限公司
	235 新北市中和區中正路880號14樓
	電話：＋886-2-8227-5988　傳真：＋886-2-8227-5989

出版日期	2012年12月　初版
定　　價	680元

財團法人｜國家文化藝術｜基金會｜贊助
National Culture and Arts Foundation｜出版　　**Printed in Taiwan**

國家圖書館出版品預行編目

愛古不非今：駱明春的書法世界 / 駱明春作. -- 初版. --
臺北市：新銳文創, 2012.12
面；　公分. --（美學藝術類；PH0096）
ISBN　978-986-5915-42-1（平裝）
1.書法　1.作品集

943.5　　　　　101023460

讀 者 回 函 卡

感謝您購買本書，為提升服務品質，請填妥以下資料，將讀者回函卡直接寄回或傳真本公司，收到您的寶貴意見後，我們會收藏記錄及檢討，謝謝！

如您需要了解本公司最新出版書目、購書優惠或企劃活動，歡迎您上網查詢或下載相關資料：http:// www.showwe.com.tw

您購買的書名：_____

出生日期：_____年_____月_____日

學歷：□高中 (含) 以下　　□大專　　□研究所 (含) 以上

職業：□製造業　□金融業　□資訊業　□軍警　□傳播業　□自由業

　　　□服務業　□公務員　□教職　　□學生　□家管　□其它_____

購書地點：□網路書店　□實體書店　□書展　□郵購　□贈閱　□其他

您從何得知本書的消息？

　　□網路書店　□實體書店　□網路搜尋　□電子報　□書訊　□雜誌

　　□傳播媒體　□親友推薦　□網站推薦　□部落格　□其他_____

您對本書的評價：（請填代號　1.非常滿意　2.滿意　3.尚可　4.再改進）

　　封面設計____　版面編排____　內容____　文／譯筆____　價格____

讀完書後您覺得：

　　□很有收穫　□有收穫　□收穫不多　□沒收穫

對我們的建議：_____

11466

台北市內湖區瑞光路 76 巷 65 號 1 樓

秀威資訊科技股份有限公司　　　收

BOD 數位出版事業部

..

（請沿線對折寄回，謝謝！）

姓　　名：＿＿＿＿＿＿＿＿＿　年齡：＿＿＿＿　性別：□女　□男

郵遞區號：□□□□□

地　　址：＿＿＿＿＿＿＿＿＿＿＿＿＿＿＿＿＿＿＿

聯絡電話：(日) ＿＿＿＿＿＿＿＿＿＿　(夜) ＿＿＿＿＿＿＿＿＿＿

E-mail：＿＿＿＿＿＿＿＿＿＿＿＿＿＿＿＿＿＿＿